隶书技法详解

《史晨碑》释

黄峰 编著

重庆出版集团 重庆出版社

图书在版编目（CIP）数据

隶书技法详解：《史晨碑》释 / 黄峰编著. —
重庆：重庆出版社, 2020.11
ISBN 978-7-229-15395-3

Ⅰ. ①隶… Ⅱ. ①黄… Ⅲ. ①隶书—书法
Ⅳ.①J292.113.2

中国版本图书馆CIP数据核字(2020)第215111号

隶书技法详解——《史晨碑》释
LISHU JIFA XIANGJIE——《SHICHENBEI》SHI
黄　峰　编著

责任编辑：张　跃
责任校对：刘小燕

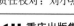重庆出版集团
重庆出版社 出版

重庆市南岸区南滨路162号1幢　邮政编码：400061　http://www.cqph.com
重庆市开州印务有限公司印制
重庆出版集团图书发行有限公司发行
E-MAIL: fxchu@cqph.com　邮购电话：023-61520646
全国新华书店经销

开本：787mm×1092mm　1/16　印张：5.25　字数：53千
2020年12月第1版　2020年12月第1次印刷
ISBN 978-7-229-15395-3
定价：19.80元

如有印装质量问题，请向本集团图书发行有限公司调换：023-61520678

隶书技法详解
《史晨碑》释

目 录

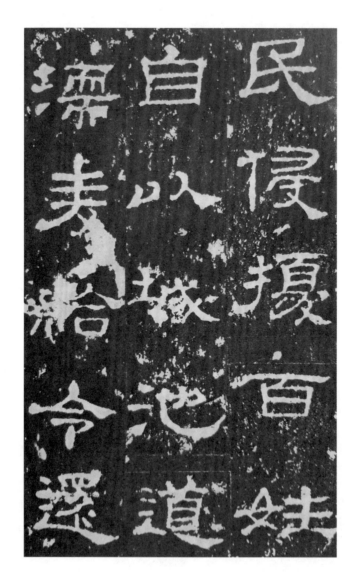

《史晨碑》

《史晨碑》

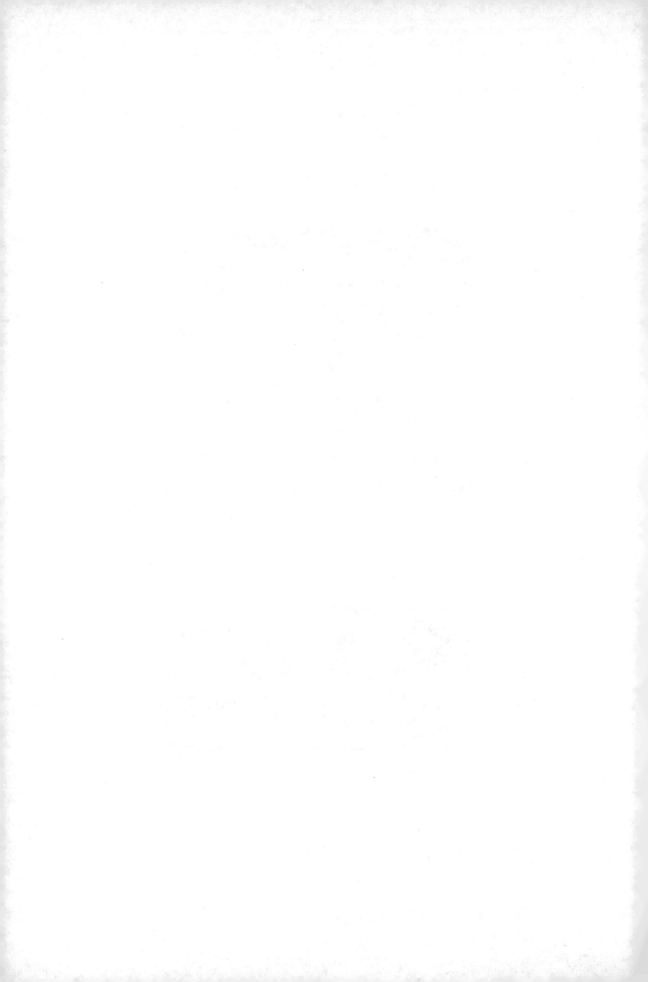

第一章 概　述

一、隶书概述

中国古代传统书法艺术主要包括五种基本的书体，就是通常意义上所说的篆书、隶书、草书、行书与楷书。隶书的源头通常是由篆书衍变发展而来，也就是书法史上常提的"大小二篆生八分"。隶书在秦朝时期已经出现，传说是程邈在监狱中创造而后逐渐固定下来的。隶书作为主流书体的时间大概是西汉东汉时期，此段时期前后留下诸多经典的隶书精品。两汉时期造纸技术的工艺还处在初创阶段，纸张没有大规模地使用与推广，所以当时隶书代表作品的形式基本上都不是纸本，而是目前市面上不常见的碑刻、简牍与帛书等。通常来说，两汉时期隶书碑刻作品的艺术成就与书法价值最为高超精湛，也最受后世书法人士的看重与推崇。

　　汉朝隶书碑刻代表作品主要包含七大名碑，即是《乙瑛碑》《史晨碑》《礼器碑》《石门颂》《张迁碑》《曹全碑》与《华山庙碑》。其中《乙瑛碑》《史晨碑》与《礼器碑》现存山东曲阜的孔庙碑林之中，被后世誉为是"孔庙三碑"。《乙瑛碑》的书学风格端庄规矩、典雅俊逸、高古自然且内敛稳重，被认为是汉隶诸碑中最具"庙堂之气"的作品。《礼器碑》的线条以纤瘦见长，但出奇制胜之处是瘦而能厚、纤而可劲，美学风格以"险绝奇古"著称于世，号称是隶书诸多碑刻中集大成的作品。《石门颂》为碑刻中的摩崖作品，大开大合且又不拘一格，张力十足且又跌宕起伏，颇有一种气吞万里如虎的气势。《石门颂》的隶书线条中饱含明显的篆书笔法与笔意，没有扎实的大小二篆功夫基本无法临习。《曹全碑》目前收藏在西安碑林，风格则与诸多汉碑阳刚韵味的艺术追求相悖，而是以妩媚灵动、秀气隽永与阴柔尔雅见长于世，被认为是汉隶中审美倾向最与众不同的一块碑刻。《张迁碑》多为方笔重按而成，结体不同于一般隶书的扁长形状，而是扁中寓方的结构特色，以浑厚峻实、粗犷张扬与质朴雄健见长，充分体现出拙中见巧、刚中蕴柔的艺术追求。

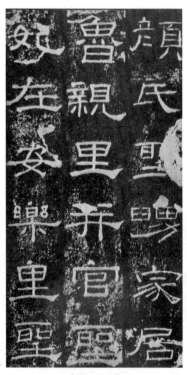

《礼器碑》

《华山庙碑》的风格是华丽遒劲、优美高雅且朴实俊朗，可惜据史书记载原碑在明朝时期地震中已经毁坏，目前人们只能看到《华山庙碑》的诸多拓本，没有机会管窥碑刻真迹。

汉简书法是汉朝时期竹简木牍之类墨迹作品的统称。汉朝时期纸张还是比较稀缺的产品，很多文件资料只能书写在竹简之上，故而留下诸多汉简形式的书法作品。汉简本身书写的内容多为实用性的目的，比如战事汇报、法规传达、天象变化、医治药方、民俗记载及宗教活动等，因而书写者的书写能力与审美水平是参差不齐的。从而导致汉简作品的艺术价值高低各异，有些汉简可以说是古代书法史上不可或缺的艺术精品，有些则仅仅具有一定的文献与史学价值。内含书法价值的汉简作品有很多，艺术成就较高的包括敦煌汉简、居延汉简、临沂银雀山汉简与武威汉简等等。

与两汉碑刻相对规矩典雅、整齐厚重的书学追求相比，汉简作品的书法风格相对自由率性任意得多。汉简本身不像碑刻那样受到形式与篇幅上的严

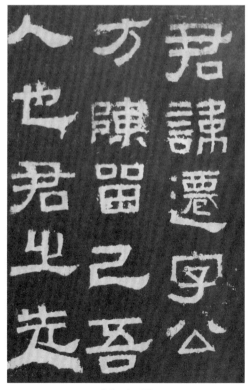

《张迁碑》

格限制，因而书写者发挥的空间与施展的余地相对都比较大。居延汉简出土于汉朝边塞重地居延，简牍数量很大、内容丰富、风格多样，艺术价值与史学价值均很高，可惜由于种种原因很多汉简流失在海外。居延汉简的书学风格是恣意灵活、飘逸纵横、张扬大气且潇洒自如，从头到尾行笔酣畅淋漓、随性而为，并且中间笔画多有出其不意之处，充分体现出险中取胜的美学追求，进而打破汉碑隶书字形与空间等方面的束缚，因而备受后世书法人士的重视与钟爱。武威汉简出土于凉州，简牍作品基本的风格特征是姿态横生、自然脱俗、行笔洒脱且变化多端，但在整体上却表现出近乎完美的一致性风格，使汉简作品的艺术效果自然灵活、趣味盎然、生动活跃且无拘无束。

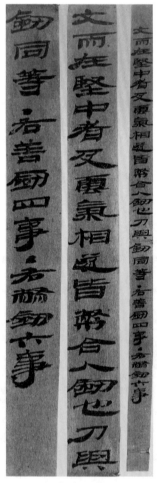

居延汉简

帛书是写在绢帛上面的书法作品，目前可以见到的最早的帛书是春秋时期的楚帛书。帛本身是一种比较薄的丝织品，可以在上面书写文字，故而称之为帛书。两汉时期帛书名气最大的当属马王堆帛书。马王堆汉墓的出土本身就是轰动考古界的一大奇迹，帛书重见天日之后立马引起各方人士的广泛关注。帛书和传统意义上的隶书书体并不十分类似，首先帛书结体上不是隶书常规的横向取势的扁长形状，而是有长方形、三角形与多边形等多种不同的形状。其次帛书用笔上没有典型的蚕头燕尾的书写痕迹，相对而言笔法上更加自由洒脱。最后帛书在字形姿态上并不是四平八稳的一般形态，而是有整体性的向左或向右倾斜的书写趋势。因而帛书自身的书写风格非常特殊，自成一体、趣味横生、风格各异且韵味独到，与同时代汉碑、汉简的书学风格大相径庭，但是其中蕴含的艺术价值与审美趣味却同样精湛。

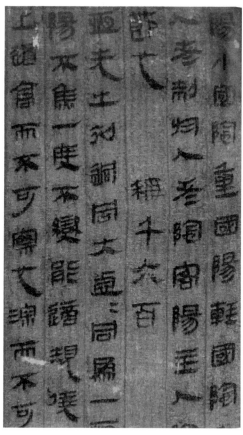

马王堆帛书

邓石如隶书

两汉之后，隶书创作的另一个高峰时期当属清朝。清朝在古代书法史上是比较特殊的一个时期，在文化研究方面具有明显的复古趋势，而且出现诸多知名的古文字学家。书法创作与书学观念上讲究"碑帖结合"，被唐宋元明诸多时期所忽视的隶书重新回归书法人的视野。书法美学方面傅山大力提倡"宁拙毋巧"的观念，暗中契合隶书书体的美学追求与书写意韵，因此隶书备受清朝诸多书法家的重视。清朝擅长隶书创作的书法家有很多，知名的包括邓石如、吴让之、伊秉绶、包世臣、杨岘、何绍基、钱泳、桂馥、胡澍、翁方纲与赵之谦等人。清朝隶书大师的作品大多是以墨迹形式流传后世，很多作品的书写时间距今并不很长，作品品相保存得相对比较完好。学习隶书之人不妨借鉴清隶诸家的作品，墨迹可以直观地体会到隶书用笔上的提按与徐疾等方面的细微变化，从而有助于理解与领悟隶书书体的基本特色与艺术内涵。

隶书的学习途径一般会是以汉隶七大名碑作为基础，辅之以清隶墨迹作品、汉简与汉帛书等。临习隶书的首要问题是要选好一本汉碑字帖，以此为门径来学习隶书书体。通常情况下，入手时字帖当以平正规矩的风格为佳，因为规矩的风格可以使临习者在较快的时间内掌握书体的大致状况，为进一步的系统学习打下坚实的基础。汉碑中的《曹全碑》《张迁碑》《石门颂》与《礼器碑》均属险绝风格的碑刻，其变化多端的书风使初学者很难把控与掌握。《史晨碑》《乙瑛碑》与《华山庙碑》都属于平正风格的碑刻，均可以作为初学隶书之选，但是《乙瑛碑》的字数相对较少，《华山庙碑》的原碑已经毁坏，综合而言隶书入门字帖首选当属《史晨碑》。

二、《史晨碑》简介

《史晨碑》原碑现存于山东曲阜的孔庙，碑石保存得比较完好，是书法史上大名鼎鼎的"孔庙三碑"之一。《史晨碑》立碑的时间是东汉建宁二年，也就是公元 169 年。《史晨碑》全称是《史晨前后碑》，主要记录的内容是史晨祭祀孔子与拜谒孔庙的相关情况，立碑的主要用途是使祭孔仪式成为政治性的常规活动。东汉时期由于"罢黜百家、独尊儒术"的观念已经在社会上逐渐达成共识，孔子在人们心目中的地位也随之逐步提高。汉朝很多皇帝会不远千里到孔庙亲自祭拜孔子，因而孔庙中会留下很多与祭孔活动相关的碑刻书法作品，《史晨碑》就是其中碑刻之一。

和书法史上很多经典的作品一样，由于种种原因《史晨碑》的书写者并未留下姓名。尽管我们无从知道《史晨碑》到底出自哪位书法大师之手，但却丝毫不妨碍《史晨碑》成为名垂青史的国宝经典。对于学习隶书的人士而言，如果不潜心临习《史晨碑》的话几乎是很难学好隶书的，正如清朝书法家王澍所云："学汉隶者，须始《史晨》以正其趋。"

《史晨碑》立碑时期是隶书相对成熟的阶段，隶书书体的基本格局与艺术风格都大致固定。在一定程度上来说，《史晨碑》的艺术特征就是隶书本身的基本特色，具体来说包含以下几个方面。

其一《史晨碑》规范并固定下了隶书结体方面的基本特征。汉碑隶书的结体一般都是横向取势的扁长形状，结体特征和小篆书体的长方立形正好是相反的。隶书中的横一般都会写得比较长，相对而言竖通常就会写得很短。撇笔和捺笔的书写趋势除了向左向右延展之外，还会含有明显的横向行笔的

趋势。扁长的结体特征使隶书内部线条之间的关系一般比较紧凑密集，不会留有太大的空间，正如孙过庭《书谱》所言"隶欲精而密"。

其二《史晨碑》具有隶书书体自身明显的笔法特征，那就是汉隶碑刻中的蚕头燕尾写法。蚕头燕尾的特色十分鲜明，蚕头一般略重稍微地往上翘一点，很像蚕的脑袋，故而被称之为蚕头。燕尾重按转笔而成，但是要收笔至尖，很像燕子的尾巴。蚕头燕尾写法对于隶书而言作用是非常之大。一是蚕头燕尾使一个字线条之间的作用发生变化，线条之间会有主次分明与轻重相依的关系。二是蚕头燕尾本身具有很强的装饰性与点缀性，几乎一提到汉碑隶书很多人的第一反应都是蚕头燕尾。第三是蚕头燕尾本身包含多次粗细变化在其中，同时是厚重意味的体现，这一笔被称为具有"力敌千钧"的书写效果。对于隶书的学习而言，蚕头燕尾这一笔画练出来，汉碑隶书基本上就写出了一半。

其三《史晨碑》展示出隶书在章法布白方面的特立独行。一般的书法作品都是行距大于字距，隶书书体却是相反的，章法上是字距大于行距。字距很大就会使字与字之间的关系不好安排，很容易使中间的气息断开，进而影响隶书整体上的书写效果。行与行之间的距离比较近，但是不能给人以局促拥挤的感觉，并且行与行之间要体现出穿插呼应的内在联系。隶书字与字、行与行之间都会有很多相应的变化，但是却要在全局上体现出"整体为美"的美学原则。

最后《史晨碑》展示出汉碑隶书基本的艺术风格与美学特色。汉碑的艺术特色基本上是阳刚厚重的风格，和行草书的飘逸潇洒一路的书风正好相反。《史晨碑》的风格特征是平正遒丽、典雅清古、苍劲浑厚且沉静跌宕，充分体现出方圆兼济、疏密相间、形神兼备、奇正相依且虚实相生的美学原则。因而《史晨碑》不但是临习汉隶时不可逾越的一块名碑，亦是学习古代书法美学观念时不可或缺的经典作品。因而目前很多人评价书法创作时，多会提到行草书作品中缺少必要的篆隶之气。

《史晨碑》在古代书法史上素负盛名，对于后世书法理论与书法创作均有深远的影响，清朝的隶书大师几乎都用心临过《史晨碑》。清代书法家王澍："三碑，《乙瑛》雄古，《韩敕》变化，《史晨》严谨，皆汉隶极则。"王澍认为汉隶中艺术成就最登峰造极的碑刻有三块碑，其中之一就是以严谨规矩见长的《史晨碑》。康有为《广艺舟双楫》："至于隶法，体气益多……

虚和则有《乙瑛》《史晨》。"康有为的书法观念是崇碑贬帖的，认为汉隶碑刻中以虚和风格见长的当属《乙瑛碑》与《史晨碑》。

三、临摹之法

临摹古代名碑名帖，是学好传统书法艺术必经的途径之一。从古到今，所有的书法家都要经历相当严苛的临帖过程，否则难以在书法创作上取得一定的成就。在书法史上有关刻苦临帖的典故可谓是比比皆是，草圣张芝临帖，池水尽墨。智永禅师学书，废笔成冢。勤奋几乎是古今书法家必备的一大基本素养，正如孙过庭《书谱》中所说"只有学而不能，未有不学而能者"。当然除了勤学苦练且持之以恒之外，临帖是有一定的基本方法和相应的规律法则可以遵循的，也是古人常说的研习书法的门径。如果临帖的方法选择不够准确恰当，就很有可能进入不了书法艺术的大门，抑或是一本字帖临习很多遍难以取得与之对等的进步，从而逐步失去临习字帖的兴趣，最终十分无奈地选择了放弃。

临摹字帖的主要方法如下：

1. 对临 对临是学书法时最常用最基本的一种临帖方法，就是在案头上放一本古人的字帖，学书者对着字帖依样来一一临写。对临并非是机械性地照着字帖来写字，其中暗含许多的讲究与不少的门道，比如说临习的格式与字形的大小等等。对临有很多种具体的方法，其中最佳的方式就是原大原样式来临写。原大就是字帖本身的字有多大，临帖时就写成多大，不要主观地放大或者缩小来临写。初学书法的人往往会不自觉地放大来临，就是自己临写的字比字帖上的字大很多，这样的话很难体会到原帖的精湛之处，也不容易体会到原帖书写者的用笔特点。原样式就是按照字帖本来的书写形式来临，字帖本身是横幅就临成横幅，字帖本身是尺牍就临成尺牍，不要主观地改变原字帖的书写形式。具体教学实践反复证明，原大原样式临帖是最为高效实用的对临方法，可以让学书者在相对短的时间内取得比较大的进步，进而掌握这本字帖的基本特征与大致面貌，逐步对这种书体产生比较浓厚的兴趣，从而具有继续钻研书法艺术的原始动力。

2. 背临 背临就是基本上不怎么看字帖，主要靠以往的记忆来临写字帖。书写者先要具有一定的临帖基础，书写的时间相对来说比较长，在对背临的这本字帖比较熟悉的情况下，可以尝试使用背临这种方法。背临可以较好地

锻炼临书人的书写记忆能力，临书人先要记下这本字帖的书写内容、风格样式、笔法特点与美学倾向等等，才有可能有条件地进行相应的背临。背临还有利于进一步提高学书人的临帖水平，尤其是可以及时发现对临时没有发现的诸多不足。对临一本字帖一段时间之后，学书人往往会产生一种麻木厌倦的不良情绪，抑或是茫然不知下一步该怎么办，这时不妨尝试一下背临的方法。背临的结果肯定和原字帖的出入比较大，学书人可以很方便地发现自己临习中存在的诸多问题，以后临帖时的针对性就会比较强，临习的效果也就会更佳，进步的速度也就会比较快。

3. 意临 意临是临帖过程中比较高的一种境界，初学书法之人很难达到这一层次。意临需要非常深厚扎实的临帖功夫，并且能够深刻体悟到原字帖的用笔特征、艺术风格、美学取向与精神追求。意临不要求和原字帖有非常高的相似度，而是杂糅进了临帖者诸多的主观意图与书写意愿，体现出临帖者对原帖的有意识的主动性的相应改造。书法中的意临方法有点像传统国画创作中常说的"神似"，不苛求形状上的一模一样，而是要达到"传神"的艺术效果。甚至有的书法家说意临本身就是书法再创作的一种过程，实际上是有一定的艺术道理在其中。清代书法家何绍基临习诸多篆隶古碑，其中就用了很多意临的方法，比如说他临习的《张迁碑》。篆书隶书多是以碑刻的形式呈现给世人的，因此后世临习篆隶时可以适当参考何绍基等书法家的临本。

4. 摹字 摹字往往和临帖被一起提到，就是书法史上常说的临摹，因此很多人以为临摹是一种方法。实际上临帖是临帖，摹帖是摹帖，两者根本不是一回事，是学习书法字帖的不同方法。摹字是在字帖上放一张拷贝纸，然后逐字依样来慢慢书写，多少有点类似于我们小学时学书法的描红方法。有些人大概以为摹字的方法太过简单，抑或是只有小孩才用的学书方法。其实不然，摹字里面大有奥秘，古人云："临字得其精神，摹字得其结构"。摹字主要是在学习字形结构时的作用比较大，而初学书法者遇到的最大阻力一般就是结构上的问题。因此摹字是一种很实用很高效的学帖方式，初学者不妨亲身一试。采用了摹字方法来学习字帖，一般人都会有一种别有洞天、另辟蹊径的感慨，原来摹字的作用竟然是如此之大。初学书法的人可以尝试"一天临帖、一天摹帖"的学习方法，临帖与摹帖的作用交叉显现，相辅相成，也许会使学书人进步迅速。

临摹字帖要注意的主要问题有很多，一般来说至少要包含四个基本要素，那就是字形结构、用笔方法、留白空间与书法线条。在具体临摹的过程中，书写者每书写一个具体的汉字，就要综合考虑到这四个基本方面，就是通常所说的用心来练习书法。初学者往往会犯顾此失彼的错误，临摹时只考虑到结构上的相似度问题，却忽略书写用笔的具体方法。正如孙过庭在《书谱》中说"偏工易就，尽善难求"。临摹时注意到一个具体的方面比较容易做到，面面俱到就是非常有难度的一件事情。临习者要努力使自己同时关注到四个基本方面，先要有这种基本的书写习惯与思维意识，再通过大量的临摹练习加以巩固，然后才有条件逐步提高自身的书法水平！

四、文房四宝挑选之法

孔子云："工欲善其事，必先利其器。"想要学好书法艺术，笔墨纸砚等文房四宝是不可或缺的基本工具材料。而笔墨纸砚本身的质量，在一定程度上就决定了书法作品的最终质量。因此，历代书法家对于文房四宝的选择与使用都是十分考究的，还留下许多流传至今的千古佳话。对于想学书法艺术的人来说，学会挑选笔墨纸砚的具体方法也许是学好书法艺术的第一步。

毛笔 毛笔是一种常用的书写工具。按照做笔所用的材料来分，主要可以分为羊毫、狼毫与兼毫。羊毫最软，兼毫次之，狼毫最硬。怎样判断毛笔质量的优劣，就是四个字"尖团齐健"。尖是指毛笔蘸水之后，笔锋能够收成一个尖，说明笔锋不分叉比较好用。团就是毛笔的笔毫成一个圆的形状，没有什么明显的破损。齐是毛笔干松时，笔毫大致是在一条直线上，没有长短不齐的缺陷。健就是毛笔笔毫具有一定的弹性，比较适合书写。"尖团齐健"四个基本条件要同时具备，这样的毛笔就比较适合用来进行书写创作。毛笔书写时要得心应手，也就是达到古人所说的"心手双畅"的境界，不但先要选好毛笔，还要学会保养好毛笔，因为毛笔是多次重复使用的基本工具。毛笔具体的保养办法，就是每次写完后一定要洗干净上面的墨，洗干净之后把毛笔平放在废宣纸或废毛边纸之上，让废纸把毛笔中的水吸干，这样毛笔可以使用较长时间而且笔锋不会被毁坏。

选择什么类型、大小的毛笔来临摹字帖，主要看书写这本字帖的书法家具体所使用的工具。一般在字帖简介中会提到书法家所用毛笔的类型，临习者最好是和书法家保持一致，这样才容易达到相似度高的临摹效果。

毛笔

　　墨　现在书法艺术中所使用的墨主要分为两种类型：一是墨汁；一是墨块。墨汁的优劣之处都是非常明显的，好处是比较方便省时，倒在砚台中直接书写就可以。劣势是用墨汁书写的作品墨色太黑太重，难以体现出书法艺术中的水墨情趣，容易产生一种呆滞、刻板、整齐划一的不佳效果。墨块的优点是水墨合二为一水乳交融，作品中墨色层次感分明，线条不温不火，墨趣暗藏在字里行间，书写效果绝非普通墨汁可以相提并论，因而书法家通常是会研磨书写的。墨块的缺点是比较费时费力，书写者需要花一定的时间和精力来慢慢研磨。一般来说，临帖时可以使用普通的墨汁来临，因为临帖本身对于墨色上的要求不是特别严苛。但是书法创作时最好还是要用墨块研开，书写者不要怕浪费时间，研墨的过程本身就很富有书法情调，可以把人烦躁紧张的情绪逐步平复下来。磨墨书写的作品可以体现出墨色上的浓淡焦湿与干枯涨渴等多种变化，在一种墨色中产生古人所说的"五色生辉"的独特效果。目前市面上质量较好的墨汁有红星、一得阁、中华、曹素功、玄宗等等品牌，墨块分为松烟、油烟两种类型，油烟墨色一般略重，松烟墨色相对略淡，学书者可以根据自身喜好与书写内容来做相应的选择。

松烟墨块

纸 书法用纸主要有两大类型：一是毛边纸；一是宣纸。毛边纸主要是在书法临习时使用，有机器毛边纸与手工毛边纸之分，其中手工毛边纸的质量比较好，初学者可以选用临习。宣纸一般是书法创作时的用纸，宣纸分为很多种类，比如生宣、熟宣、半生半熟宣等。每一种宣纸中又有很多小的分类，比如生宣又分为特净、净皮与棉料等。生产宣纸的厂家多是集中在安徽宣城泾县，因为当地出产制作宣纸用的诸多原料，当以泾县红星牌宣纸的质量最为上乘。书法创作时多半以生宣为主，书者也可以根据自身喜好适当选择半生半熟宣与熟宣。宣纸的保存与使用有很多讲究，宣纸最好不要买回来立马就写，因为刚生产出来的宣纸是有一些火气的。宣纸要放一段时间再写效果才会好，这样的宣纸就没有了燥气，纸质会变得比较温润，写起来比较健笔。宣纸放的时间越长质量越好，也就是俗称的老纸。宣纸主要是怕水和虫，被水浸过和被虫吃过的宣纸基本就废掉了，保存时一定要多加注意。如果初学书法的人，立志要学好书法这门传统艺术，可以先买一两刀质量上乘的宣纸保存起来，以备日后书法创作之用。

宣纸

砚　砚台是磨墨时所使用的工具，以石材打磨雕刻制作而成。和笔墨纸等消耗性材料不同的是，砚台是文房四宝中唯一的耐用品。虽然有工匠制作工艺上的差别，砚台的质量主要还是取决于所采石材本身的质量。广东肇庆的端砚与安徽歙县的歙砚由于石材细腻优质，最为书法人所看重与钟爱。端砚可谓是久负盛名，早在唐朝时期就已经是名扬天下了，以质地温润、石材细腻与发墨迅速见长，被誉为是砚台中的极品。广东省博物馆就有专门的端砚展厅，有条件的人可以去实地参观赏析。歙砚产自安徽的歙县等地，虽然名气不如端砚，质量好的歙砚一样柔洁光润且利于发墨。而且歙砚中尺寸大的类型比较多，不像端砚中尺寸小的居多，因而储墨比较方便，实用性相对比较强。端砚和歙砚中的质量上乘、做工精细者，本身就是一件不可多得的工艺品。

歙砚

其他书法材料

除了笔墨纸砚等文房四宝之外，学书人一般还要准备其他相关的材料工具，否则难以进行相应的书法临摹与创作。

印泥 印泥被认为是文房中的第五宝,基本上是不可或缺的必备材料。书法专业人士是离不开印泥的,因为每一幅书法作品上都要钤盖作者的印章,没有印泥就无法盖章,而没有印章的作品不能称其为一幅真正意义上的书法作品。印泥颜色不要太浓艳,要选择比较沉稳的颜色,钤盖在书法作品上就会产生一种熠熠生辉的艺术效果。印泥要用骨签按照一定的顺序,上下翻转搅在一起,最后搅成一个圆圆的小团,这样做的目的就是让印泥和印油分布得比较均匀。打印章时要均匀打在印章的四个边,而且要薄薄地打一层,千万不能打厚打重,否则钤盖出来的印章就会显得刻板呆滞。时间久了的老印泥会变干,有些人以为这样的印泥不能使用,实际上加上印油之后老印泥的效果反而会更好,会体现出一种独特的古香古色的艺术效果。

印泥

印泥还有一个很重要很独特的作用,就是可以用来鉴定书画作品的真伪。一般书画大家成名之后,伪作也就会相伴而生。书画家自身就会想一些办法来防伪,其中一个办法就是把印泥的颜色弄得十分独特,比如说专门订制某种特殊颜色的印泥,这样作假之人一般很难仿效。

毛毡 毛毡也是不可或缺的书法材料。宣纸或毛边纸不大可能直接放在桌子上书写,那样其实也很难书写,下面需要有一条书画毛毡。毛毡不要买太小的尺寸,最好是一米以上的为佳,厚薄比较适中。毡子可使用的时间比较长,因此不妨挑一块质量上乘的毛毡。

盂洗 盂洗主要是用来洗毛笔时使用的工具,抑或是磨墨时盛水之用。考究些的人盂洗也要是名瓷器之作,对于初学书法的人来说可以适当地选择。

孟洗

　　除了以上的材料之外，还有笔架、笔帘、水滴等工具材料，学书人根据需要来配置。一般来说，专业人士不但要配备这些材料，还要配备相对来说比较好的材料。

笔架

第二章 临习《史晨碑》要注意的
首要问题——结构

　　一般来说，初学一种书体的人遇到的首要难题当属结构问题。所谓的结构，多是指一种书体书写形状方面的基本特征与通常规律。结构对于书法艺术来说属于比较基本的范畴，也可以说是初学某种书体的人要过的第一关。隶书书体的结构特征比较明显，规律性非常强，比如说扁长立形、横向取势、主次分明与轻重相依等等。学隶书者先要充分地认识到这些基本的结构特征，通过认真地读帖加以体会与揣摩。然后再带着这种理解去具体临习隶书，这样的话才能进步得比较迅速，正如古人书论中所言"意在笔先者胜"。具体到隶书书体临习来说，首先要解决的就是扁长形状的书写问题，要使字形具有左右延展的行笔趋势。其次还要解决主笔次笔的关系问题，使一个字内部的关系趋于自然与统一。

1. 扁长立形

汉碑隶书的基本特征就是扁长立形。横向的笔画一般会写得比较长，竖向的笔画相对都写得比较短小。横长竖短的基本写法就会使字形的结体特征是扁长形状的。"居"字中的横画和撇画都写得比较伸展，而竖笔则相对缩短很多。

2. 横向取势

隶书基本的笔势是左右伸展，就是常说的横向取势。隶书中横、撇与捺的书写趋势都取横势。"玄"字长横非常延展，和其他线条之间形成鲜明的对比关系。"仓"字上面的撇和捺几乎没有往下书写的趋势，基本是向左向右的横势。

3. 重心靠下

重心虽然表面上看不到，但对于书法艺术而言意义却是非常重要。重心处理的基本原则就是不能在一个字的正中间，可以靠上、靠下、靠左或靠右。隶书的重心一般都是靠下的，因而具有厚重意味的蚕头燕尾笔画多半会在字的下面。

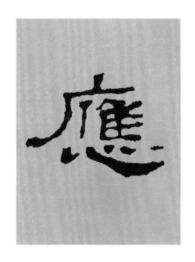

4. 主次分明

主笔相当于一棵大树的主干，次笔则类似于大树的枝叶。隶书字形的一大鲜明特征就是主次分明。隶书的主笔一般会含有蚕头燕尾的笔画，比如长横或长捺等。主笔具体起到的是支撑与稳固的作用，次笔则要具有烘托与点缀的效果。

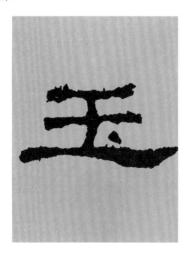
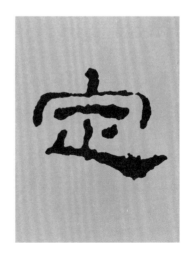

5. 外紧内松

隶书一个字的外部会写得比较紧凑，相对应的内部之间的关系则宽松。"得"字左右两部分都靠外框，因而使字形保持扁长形状。同时左右两部分之间的距离较大，求的是内部宽松的效果。外紧内松就体现出字形的节奏感与韵律感。

6. 高低相生

左右结构的汉字，要么左边比右边高，要么右边比左边高，就不能左右两部分同样高。左右两部分如果一样高，整个字就趋于刻板、呆滞与僵硬。"毓"字左边比右边低，"朝"字左边比右边高，这样就会产生高低相生的艺术效果。

7. 轻重相依

汉碑隶书中一个汉字内部的几根线条，是不能写得粗细差不多，要写得有轻有重。有轻有重就会产生一定的韵律感。"以"最后一捺笔就比较重，口部则写得比较轻。两者之间产生强烈的对比关系，进而使整个字就显得趣味横生。

8. 左右揖让

在汉碑隶书中左右结构的汉字，左右两部分不能写得同样大。要么左部比右部大，要么右部比左部大，就是不能两部分同样大小。"姓"字左边的女部就写得稍小，右边的生部就写得稍大，左右两部分之间就形成左右揖让的关系。

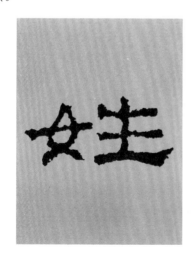

9. 同中求异

对于相同的笔画或者部分，在汉碑隶书中就得用不同的写法来完成，进而体现出同中求异的艺术效果。"缀"字中包含四个又，在大小、长短、轻重、粗细、高低与方向各个方面均存在一定的不同，从而成功地避免了雷同与刻板。

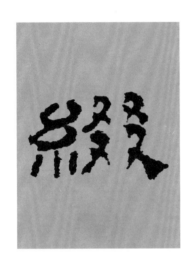

10. 缩放自如

一个字内部的结构安排，有些部分写得略缩，有些部分则写得略开。一张一弛就会产生动感，从而使整个字变得灵活。"命"字上面的撇和捺都很延伸，起到的是开张的效果。下面部分则收缩很多，两者之间形成强烈的对比之势。

11. 长短相生

对于一个结构中有很多横、竖、撇、点的汉字，一定要写得有长有短，从而形成长短相生的艺术效果。"言"字里面有很多个横，其中第二个横写得很长，就把整个字的基本格局奠定下来，并且避免几个横之间产生雷同相似之感。

12. 疏密相间

古代书论常说："疏处可以走马，密处密不透风。"疏密相间是书法艺术要遵循的一条基本创作原则。"兴"字上面笔画较多，而且距离很近，基本上是紧凑严密的关系。下面两点则写得较长，留白比较大，明显体现出疏朗的意味。

13. 向背之势

对于一个字里两根长竖的写法，通常的处理方式就是用向背之势的方法。具体来说，就是一根竖方向朝左，另一根竖方向则朝右。向背之势写法的好处，一是可以成功地避免两根长竖写法趋于一致。二是充分展示出线条之间的变化。

14. 错落有致

一个汉字中会有很多笔画，每一笔相应地会有自己的收笔位置。一根线条收笔的位置和其他线条的收笔位置会有细微的变化，通常不会在一条水平线上。"肃"字下面几根线条的收笔就各有不同，高低之间形成错落有致的艺术效果。

15. 穿插呼应

　　左右结构的汉字有时左边笔画会穿插到右边部分，右边的笔画会写到左边，左右之间形成穿插呼应的趋势。"依"字右边的撇笔穿插到左边的下面，而左边上面的短横则呼应右边的长撇。左右两部分之间暗含明显的一呼一应之势。

16. 适时收缩

　　左中右结构和上中下结构的汉字有一些特殊性，那就是部分和笔画相对都比较多，需要用一些非常规的方法来完成。"靈"字是上中下结构的，中间部分的三个口明显写得很收缩，占据的空间比较少，上下两部分则写得比较伸展。

17. 粗细搭配

隶书中一个字里的线条要安排得有粗有细，粗细搭配在一起效果就会很突出。一是可以使字的内部多些变化。二是粗细搭配体现出各个线条所起到的不同作用。"宫"字上面一点很粗很重，和其他线条之间形成明显的对比意味。

18. 左右开张

撇笔和捺笔在汉碑隶书中写法是比较特殊的，即通常所说的撇捺类横。"然"字三个撇略有向下行笔的意思之后，立即变成横向行笔。捺笔比较重，但总体的行笔趋势是横向。撇捺类横的用笔方式使隶书呈现出左右开张的结构特点。

19. 竖画偏短

竖的写法古人书论中云："弩不得直，直则无力。"弩就是现代书论中的竖，可见古人评价竖时明确强调不能写直。在以横势为主的隶书中，竖画不但不能写直，还要写得收缩。"立"字中的竖都很短，和横相比还没有横的一半长。

20. 大小错落

隶书字与字之间要有大小方面的变化，不能写得同样大。上一个字写得略大，下一个字就会写得略小。但是这种大小错落不会像行草书那么明显，而是相对比较细微的差别。"颜"字笔画比较多，就会比笔画少的"母"字略大一些。

第三章 临习《史晨碑》要注重的第二个问题——笔法

笔法通常是指用笔的方法。毛笔的笔毛很软，书写之后会产生很多奇异的变化，正如汉代书法家蔡邕所说"惟笔软则奇怪生焉"。古人对于笔法的追求可谓是不遗余力的，甚至为得到笔法不惜铤而走险去盗墓，大有得笔法者得书法天下的意味。一是笔法对于书法艺术来说的确十分重要。单是古人有关笔法方面的相关用语，比如顿笔、转笔、折笔、切笔、疾笔、涩笔、掠笔、徐笔、方笔、圆笔等，再如中锋、侧锋、藏锋、露锋、出锋、绞锋、回锋等，就足以证明古人对于笔法的重视。二是笔法对于初学者来说的确非常关键。如果不了解和把握某种书体的用笔方法，纯粹按照以往的书写方式来临习古帖，的确难以取得一定的进步。具体到隶书书体而言，笔法也同样是非常重要的。隶书标志性的笔法特征就是蚕头燕尾的写法，需要用很多的技巧才能完成这一笔的书写。

1. 隶无转折

隶书书体有自身鲜明的笔法特征，其中之一就是隶无转折。在其他书体中，转折一般都是用笔的关键。但是隶书却是不一样的，隶书中压根没有转折的笔法。遇到其他书体要用转折方式来完成的书写，隶书的办法是分为两笔来写。

2. "折"分两笔

没有转折的隶书，要完成相应的书写，就需要用一些特殊的方法。隶书中常用的方法，就是"折"分两笔。"宜"字上面的写法先是写一竖，然后再写中间的一长横，最后写一竖。看着横竖是连在一起的，实际上每一笔都是分开书写的。

3. 起笔多样

隶书起笔方面的变化是十分丰富的，包括方笔、圆笔、顿笔、按笔、切笔、出锋与藏锋等等。同样是长横，同样是蚕头燕尾的写法，"古"字长横的起笔主要用的是圆笔回锋的方式，"百"字长横的起笔则是用切笔与方笔的笔法。

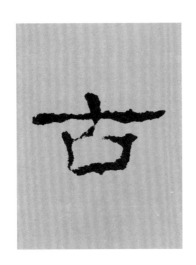 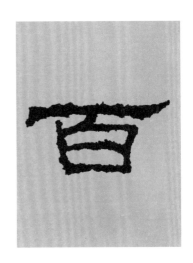

4. 起笔忌同

起笔一定不能写得一致，尤其是对于包含相同笔画的汉字。"王"字三横的起笔就各有不同，第一横起笔略方，然后方向朝下。第二横起笔略圆，并且比第一横用笔略重。第三横的起笔是先朝左，然后再朝下，重按回锋之后完成的。

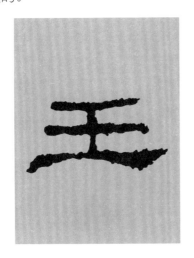

5. 提按相生

提笔和按笔是相互交替使用的一组动作，相辅相成地共同完成一根线条的书写。"四"字里面的横和竖不论长短，均有十分明显的提按动作。提按相生首先保证一根线条中的变化无处不在，其次可以成功地避免笔法上的单调与乏味。

6. 多次提按

对于隶书而言，仅仅有基本的提按动作那是远远不够的，隶书的线条都是多次提按之后才能书写完成。隶书中短的线条要有三次左右的提按，长的线条则要有七八次左右的提按。"耿"字上面一横含有八次以上明显的提按动作。

7.撇捺先行

汉碑隶书中"衤"旁与"禾"旁之类的写法有些特殊，和通常的用笔顺序并不相同，是先写撇捺后写竖的。"禾"旁先要写两横，然后是写撇笔。撇笔是连接上面第一横的，因而撇笔线条略长，捺笔比较短，最后书写的才是一竖。

8.徐疾相承

隶书用笔过程中，伴随提按相生的就是徐疾相承。徐疾相承具体来说分为几个层次，第一层次是一根线条内部要体现徐疾相承的意味。第二层次是线条与线条之间要有徐疾相承的趣味。第三层次是字与字之间也要有一定的徐疾相承。

9. 长竖分段

隶书中有些长竖并非一笔写成的，而是分为几部分来完成。"来"字的笔顺先要写一点，然后再写横。写过两个人部之后，再写撇笔和捺笔，然后写竖。这根长竖是分为三段来写的，上面是一点，中段是撇笔一部分，最后才是一竖。

10. 笔势相连

隶书书写过程中，有些笔画可以不连着写，中间可以蘸墨的。有些笔画一定要接着书写，中间是不能随意断开的，否则笔势就体现不出来了。"不"字撇笔收笔的时候明显是向上面翘的，暗中和捺笔的起笔部分做到笔势相连的效果。

11. 隶存篆法

隶书是由篆书发展衍变而来的，因而隶书中有些用笔还是延续篆书的笔法。"子"字的第一笔首先不是直接写横，而是先写一短撇，然后再写横，看似一笔实则是分两笔完成的。"子"字的最后一笔是长横，和篆书的用笔顺序类似。

12. 低起蚕头

蚕头燕尾是隶书书体标志性的笔法，此笔本身是以复杂多变而著称，书写难度对于初学者而言是相当之大。蚕头属于这一笔的起笔部分，起笔先要注意的是低起，就是笔势要朝下面来书写。"上"字蚕头起笔有明显的向下行笔的味道。

13. 蚕头回锋

蚕头低起之后，一般会是逆向回锋顿挫之后而成。因为有回锋的动作，所以蚕头部分会略微上翘，类似于蚕的脑袋。回锋的力度要把控适当，不宜过重，因为过重的话就会产生压抑之感，当然也不能过轻，过轻则无法体现出力度。

14. 蚕头略重

蚕头的基本特征是略重，不能是最重，因为这根线条最重的部分是燕尾。蚕头有低起回锋的特色，同时用笔要略按，从而形成较重的风格。后面连接蚕头燕尾的部分要轻，燕尾要最重。整根线条呈现从略重到轻再到最重的变化趋势。

15. 中间贵细

连接蚕头燕尾的中间部分，一般来说都会用提笔的方式来写。中间部分是要担着蚕头与燕尾两部分，蚕头和燕尾相对都比较重，中间部分就比较轻。中间比较细，先是体现出这一根线条中的轻重变化，另外使这个线条具有一定的灵气。

16. 中间主提

蚕头和燕尾是两个重要的部分，笔法特征非常明显，因而受到书法人的广泛关注。而起到连接作用的中间部分往往被人忽视。中间部分对于一根线条而言是不可或缺的，正是中间部分的提笔才为蚕头燕尾的按笔提供了可行的条件。

17. 燕尾主按

燕尾一般是整根线条中最重的部分，因而多半会以按笔的方式为主。这根线条先要写蚕头，继而写中间部分，最后用按笔来完成燕尾的书写。按笔写出来的线条是比较厚重、朴实、雄浑、苍健且坚挺的，具有力敌千钧的艺术效果。

18. 燕尾贵翘

燕尾除了按笔之外，还要掺杂转笔提笔等相关动作，然后逐渐收笔写成的。转笔时线条的方向已经发生一定的改变，不再单单朝右横向行笔，而且有逐渐向上行笔的意味。"臣"字和"共"字的燕尾均有明显向上翘起的收笔趋势。

19. 燕尾至尖

燕尾部分之所以比较难写，主要是这部分需要体现出来的变化太多。但是不论中间有多少变化，最后收笔时一定要收到笔尖。收笔至尖才能够保证笔锋不散，笔锋不散才能够保证气息不散，气息不散才能达到清气远出的艺术效果。

20. 驻气纸上

隶书中每一笔的收笔都是很讲究的，起到的效果也是各有不同。燕尾部分的收笔是收笔至尖，其他的笔画有些是顿笔略按而收，有些是回锋收笔。这些收笔动作的方式方法虽然完全不同，但是目的之一都是要起到驻气纸上的效果。

第四章 临习《史晨碑》要注意的
第三个问题——空间

　　空间主要是处理线条和留白之间的关系问题，相对而言属于书法艺术体系中比较高的层次。书法的书写不仅要关注用墨书写的线条本身，还要关注被墨色线条分割之后的留白部分。中国传统书画艺术都比较重视留白，学习国画时就有"先学留白，后学国画"的说法，就是说先考虑清楚如何留白，然后再拿起毛笔来画画，可见留白对于传统国画艺术的重要性。而且留白还有一个不可替代的作用，那就是在提高临帖的效率方面具有独到的价值。初学者如果仅仅看到自己书写的线条，和字帖比照之后很难看出自己的疏漏之处，但是如果看线条分割后的留白，就可以很明显地发现自己书写中的不足。假如初学者可以练出空间的眼光，对于提高自己的书法水平是非常有作用的。具体到隶书的空间问题，最重要的就是解决字距和行距的关系问题，隶书是字距趋松且行距趋紧，迥异于其他书体的留白安排。

1. 虚实相生

古代书论中经常会提到"虚处生辉"。所谓的虚处指的就是书法作品中的留白，相对应的实处指的是书写线条。实处和虚处是相互作用的，因而就会产生虚实相生的效果。留白要留得恰到好处，这样才会使实处的书法作品熠熠生辉。

2. 字距趋松

隶书在空间上的一大特色是字距趋松，也就是字与字之间的距离比较大。其他书体通常的格局都是字距趋紧的，隶书书体正好是相反的。字距趋松的尺度要把控得当，字与字需要保持一定的内在联系，不能出现气息中断的情况。

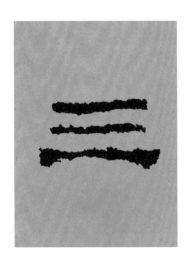

3. 上下留白

隶书的基本特色是上下留白，就是一个字的上面和下面肯定要留一定的空白。上下留白的原因首先是保证字形扁长的隶书结构特征。第二则是要体现出字距趋松的隶书空间特征。因为有结构与空间的限制，隶书只有选择上下留白。

4. 上下不同

隶书基本的留白特征是上下留白，但上面和下面的留白不能相同。要么上面的留白比下面的大，要么下面的留白比上面的大，就是不能上下留白一样大。否则的话，整个字就会比较呆滞、刻板。"主"字下面的留白明显比上面的大。

5. 花式布白

隶书留白的主要部分是上下，除此之外还会有其他的留白，也就是通常所说的花式布白。因为只有上下两部分留白的话，整个字会缺少一定的呼应。"纪"字除上下留白之外，中间部分也有大块的留白，这样就形成明显的花式布白。

6. 留白忌同

上一个字的留白和下一个字的留白是不能相同的。"令"字的留白主要包含上、下、左下与右下四个部分，"祀"字的留白则是上、下与中间三个部分。两个字的留白部分基本不同，因而在空间上就形成相应的错落搭配的格局方式。

7. 分割勿等

一竖把一横分割之后，就会形成差不多的两块留白。要注意的是分割之后的两部分绝对不能一致。一旦两部分趋于相同，这个字就会死板且生硬。"土"字中间一竖是偏向左边来写的，使左边分割之后的留白明显小于右边的留白。

8. 留白互补

左右结构的字做上下字的时候，一定要避开在中间同样的位置上留白。在同样位置上留白，是空间布局上的一大忌讳。"纪"字中间的留白部分，正好是下面"撰"字的笔画，两者之间形成一定的互补关系，进而产生遥相呼应的效果。

9. 点线结合

点在隶书中通常会写得稍微夸张一些，有些人简单地认为是隶书厚重的风格所致。实际上，点在隶书空间分割上会起到不可或缺的作用。"守"字上面一点很重很长，和宝盖头的横有机地结合在一起，成功地分割了守字的上面空间。

10. 字距各异

隶书书体的字距比较大，但是不等于字距都是一致的。第一个字与第二个字的距离略近，第二个字与第三个字的距离就会略远。字距各异的优势，首先体现出一行字之间的节奏与韵律。其次是字距各异使字与字的空间变化显示出来。

11. 不可写满

对于全包围结构的汉字或部分，通常要缩小一些来写。只有缩小来写，才能保证全包围结构的汉字或部分留有空间。写满是传统艺术中的一大忌讳，古人认为："水满则溢，月满则亏。""加"字口部缩小，而力部则写得比较张扬。

12. 空间忌直

一行隶书的空间关系安排，通常不会写得很直。上一个字最靠左边的位置，和下一个字最靠左边的位置绝对不会在一条垂直线上。"度"字最左边就要靠外一点，"四"字最左边就要靠里一点，两者形成上下字之间的收放之势。

13. 开合之势

开相对而言就是占据空间略大，合则是占据空间略小。一开一合之中隶书的空间感就展示出来，而且是贯穿《史晨碑》整幅作品。"寝"字笔画多，取的就是开势，"臣"字笔画少，取的就是合势，两个字在空间上是明显的对比关系。

14. 交替辉映

一个笔画很少的字，横向上相对应的一般就会是笔画很多的汉字。"力"字笔画很少，容易产生空洞的感觉，但是横向对应的却是"靈"字。"靈"字不但在空间上弥补"力"字留下的空洞，而且使两者之间产生交替辉映的特殊效果。

15. 内外兼修

　　一个汉字的留白主要分为内在留白与外在留白。书写时两者是要同时兼顾到的，也就是书法空间上经常提到的内外兼修。内在留白与外在留白一般都是相对的关系。"卯"字外面的留白比较紧凑，那么内在的留白相对就会很松弛。

16. 打破格局

　　一行隶书作品当中，通常来说会有两个笔画少的汉字。当然笔画少的字不能太多，否则就会使整行作品产生空洞无物的感觉。同时笔画少的字又是必不可少的，因为它们会在这里起到打破格局的作用，使整幅作品不会产生压抑之感。

17. 行距趋紧

隶书的空间特征是字距趋松，相对应的行距就肯定会是趋紧。任何一种书体的字距和行距都不可能是一样的，通常来说都是相对的关系。字距和行距一旦是同样大小的话，那么整幅作品的效果中就不会体现出其中包含的松紧变化。

18. 行距呼应

行距之间的距离是趋紧，但其中还含有很多变化，其中之一就是相互之间的呼应关系。"土"字长横燕尾部分翘起，与"乃"字长撇收笔部分之间形成呼应的关系。两者的呼应使行与行之间不再孤立，而是成为相互关联的有机整体。

19. 行气贯通

一个字和下一个字之间的关系，要注意的是上下之间的关联。不能写一个字只重视这个字内部的空间安排，而忽略这个字与上下字之间的留白问题。下一个字在笔势上是衔接上一个字的最后一笔的，这样的话就形成行气上的贯通。

20. 整幅趋同

整幅作品的空间主要包括一个字内部的留白、字与字之间的布白关系及行与行之间的空间关系。对于隶书而言，空间上的变化从始至终都是无处不在的。但是要在体现出无数变化的同时，保证隶书作品相对一致的空间意识与布白理念。

第五章 临习《史晨碑》要注意的第四个问题——线条

　　真草隶篆行五种基本的书体，从表现形式上来看是大有不同，但都是由一种书法要素组合而成，那就是线条。因此线条的价值在书法艺术体系中的地位是非常重要的，甚至有些书法家把书法艺术就直接概括为"线条的艺术"。一根书法线条中包含的内容是相当丰富的，比如笔锋上的正侧、节奏上的疾涩、墨色上的浓淡与速度上的快慢等，以及书法家的书法功底、书写理念、美学倾向与艺术追求等等。从古到今，几乎所有的书法家都无比重视书法的线条质量，在书论中对此做过无数次的评述，比如说"横如千里阵云"等。书法线条还有一个很重要的价值，那就是可以用来评价书法作品与书法家的层次。书论中经常将书法作品分为逸品、神品、妙品、能品、佳品、高品等类别，做出这种评论的依据之一就是书法作品的线条质量。《史晨碑》作为东汉隶书碑刻中的代表作品，向世人展示出经典的隶书线条与高超的书学品位。

1. 笔走弧线

书法线条通常不能写成直线，而是一定要写成有弧度的线条。古人在书论中明确指出"直则无力"。线条要是写得很直，那就不会体现出足够的力量感。软弱无力是书法线条的一大弊病，因此笔走弧线成为书法线条的一大必备特征。

2. 一线多变

一根隶书线条大都会有多次的变化，比如提按、徐疾、粗细、轻重、浓淡等方面，而且行笔方向上也会相伴而改变多次。"行"字右边的长竖，从起笔开始，就有方向上的改变、轻重上的交替、粗细上的衔接与快慢上的调整等等。

3. 粗细忌同

　　隶书中一根线条包含多次的变化，因而造就线条粗细上的显著不同。书写隶书线条时需要提笔时提得起，也要按笔时按得下，进而才能体现出隶书线条粗细上的独到之处。"息"字上面四条横线，每一笔中间都暗含诸多的粗细变化。

4. 笔笔勿同

　　书法艺术是拒绝重复的，因而每根线条都不会和其他线条一样，也就是通常所说的笔笔勿同。"書"字里包含很多个横，每一个横在起笔的时候就已经是各有不同了。有的起笔略露锋，有的起笔藏锋，有的起笔略圆，有的起笔略方。

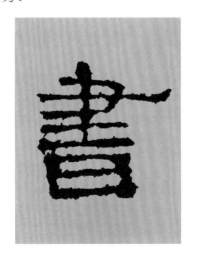

5. 一线两边

一根书法线条是分为两边的，也就是常说的上边线与下边线。隶书线条的上下两个边线是不能趋同的，一定要有很多的变化暗含其中。古人书论中把上边线称为"阳"，下边线称为"阴"。阴阳和谐互补，此根线条才是比较成功的。

6. 两边勿同

一根线条的两条边线是不能相同的，进而所起到的作用也是完全不同的。一条边线始终略平一些，确保整根线条基本的行笔趋势。另一条边线就会曲折一些，力求线条是在不断地变化。一平一曲使整根线条既平稳，同时又不失变化。

7. 上边求平

对于包含蚕头燕尾的隶书线条而言，上边线基本的书写方式是求平的。蚕头燕尾的线条中肯定含有多次变化，同时还要体现出隶书端庄平稳的风格。因此上边线一定要保持基本水平的书写模式，进而产生一种万变不离其宗的效果。

8. 下边求险

上边线求平，相对应的下边线肯定是求险。下边线不能写稳，要写出一波三折的辗转回旋意味。首先是要写出轻重的变化，由次重到轻再到最重的过程一定要展示出来。其次下边线的变化过程绝对要曲，基本要像两山夹一谷的感觉。

9. 力敌千钧

含有蚕头燕尾的线条相对比较厚重，通常都是隶书中一个字的主笔。起到的作用不仅是要支撑这一笔，而是要支撑整个字。因而在古代书论中这根线条被称为是"力敌千钧"。"王"与"應"字的主笔均体现出力敌千钧的艺术效果。

10. 点到好处

点在隶书作品中的作用可谓是独领风骚。《史晨碑》中的点好多相对夸张，写得比较重比较长，从而使点在隶书中所具有的价值非常独特。首先是具有打破书写节奏的特殊之处，其次又长又重的点暗合隶书书体浑厚古朴的创作风格。

11. 线蕴金石

传统书法史上有一个专有名词，那就是金石气息。金石气指碑鼎类书法作品中特有生拙、苍茫且高古的气息，表现形式多为线条中含有很多漫漶的痕迹。斑驳的书法线条使作品平添很多历史感与沧桑感，故而被书法人所重视与效法。

12. 墨色多变

有些人认为隶书墨色都是一致的黑色，基本上没有多少变化。实际上隶书的墨色是有一定的变化的，比如线条的上边线墨色写得比较黑重，下边线墨色就有可能是干枯的。而且下上字之间或左右字之间一般也会有墨色上的相应变化。

13.骨力遒劲

谢赫六法中的一法就是"骨法用笔"。骨法的书写效果是书法人一直追求的创作境界。骨在线条中起到的是支撑作用，可以使线条具有十足的立体感与挺拔感。在此基础之上，线条才会具有圆润、古茂、老辣、苍劲且雄健等特色。

14.暗含"筋"力

线条有骨的同时就会有筋，古人书论中会提到骨力与筋力。骨力让线条有立体性，筋力让线条具有十足的弹性。骨展示出线条刚的意味，筋则体现出线条柔的本色。骨力与筋力完美杂糅在一起，就是传统书法艺术所推崇的刚柔相济。

15. 有血有肉

线条要写出一定的品味与境界，还要在筋骨之上，配之以相应的血肉。血肉对于隶书而言是必不可少的。首先是对于墨色上的变化，可以适当地加上一些浓淡干枯。其次在提按方面要更丰富自然一些，使线条血肉之感更趋鲜明。

16. 势行左右

古代书论中常说："未有笔法，先有笔势。"可见笔势对于书法艺术的重要作用。具体到每一个字而言，势就是指一定的书写趋势。隶书由于自身的结体特征所限制，左右行笔的趋势都要张扬延伸，而上下行笔的趋势则要缩短一些。

17. 笔下传神

古代评价书法作品的最高层次多是"神品"。所谓的神品肯定是神来之笔，非常人可以书写出来。和神相对的则是形，经常会提到形神兼备、以形传神等。可见笔下传神是有前提条件的，那就是对字形结体有非常深入的理解与认识。

18. 律感十足

隶书一根线条是有多次提按之后才能完成的，多次提按的结果就会在节奏上具有很强的律感。律感十足就会使线条趋于灵动、活跃、飞扬且生机勃勃。隶书在节奏韵律上的控制是比较难的，需要有高超的运笔技巧与较强的律感意识。

19. 逸气远出

书法作品要体现出一定的气息,比如清气、雅气、书卷气、金石气、庙堂气、骨气、英气、爽气与静气等。《史晨碑》的气息是俊逸凝练、高古自然、疏朗朴实且雄浑苍劲。"古"与"應"字在笔画之间透着一种爽爽乎的大家风气。

20. 韵自天成

韵被称为是传统书画艺术要体现的一大核心,因而评价书法多与韵有关,比如气韵生动、韵味十足等。韵自天成首先要有一种百看不厌的效果,每次临摹均会有不同的收获。其次则要有余韵悠长的品质,过目之后让人久久难以忘怀。

第六章 隶书创作

　　书法临摹与创作应当是同步进行的，两者是相辅相成、互为依托的关系。清代大书法家王铎总结自己的学书经验，那就是"一天临摹，一天创作"。临摹与创作是学习书法的不同方式，临摹主要的目的是解决问题，而创作则是为了发现问题。大概有些初学之人以为先要努力临好字帖，过很长时间之后才能够进行创作，其实这种观点是不正确的。临摹书法字帖之初，就要相应地进行各种形式的创作，否则难以发现自身临摹中存在的问题，也难以持续进步。

　　传统书法艺术经过数千年的积淀，主要的创作模式已经是相对固定，那就是中堂、对联、斗方、条屏、手卷、扇面、横幅、尺牍与条幅等形式。每种创作形式都有自身的特点与讲究、规律与要求、韵味与气度，扇面的基本特征是小巧玲珑、韵在其中，而中堂则是端庄厚重、古朴典雅。学书人先要了解这些模式的基本创作规律，然后再进行相应的大量的书法创作。

　　书法作品要包含三个主要的部分，那就是正文、落款与印章，三者缺一不可。正文的书写内容大多是古典诗词文赋之类的，内容多半是品味比较高雅的文言文，一般不写现在的白话文。落款

的书写有很多的规范，比如说篆书一般是用行书来落款，而草书就是要用草书来落款。落款的内容、位置及字形大小都大有讲究的。初学书法的人往往不很重视落款，以为落款就是一笔带过，这种认识是不正确的。书法界有一句行话："外行看正文，内行看落款。"评价一幅书法作品的优劣，只要看落款的情况就大概可以判断书写者的层次与品位。最后还要钤盖印章，一幅作品至少要盖一方名章，否则就不能称为是真正意义上的作品。名章本身就有书写者自身认可的意味在其中，不成功的作品通常是不会盖章的。有条件的话可以适当地盖几方不同样式的闲章，那样会起到意想不到的独特的效果。

1. 隶书条幅创作

条幅通常来说是最常见的一种书法创作形式，适用范围非常广，很多人的书法创作都是从条幅开始的。条幅的尺寸一般是四尺或六尺的宣纸竖着裁一半，然后大多写成三行形式的正文。第一行和第二行就是顺势写下去，第三行讲究就比较多。第三行正文最多只能写到这行的三分之二，最少也要写到这行的三分之一，其余的部分要留下来落款。隶书落款一般来说是用隶书来写，款字的大小要比正文字小很多，但是要比名章大一点。而且落款这一行的重心和正文的重心大致要在一条线上，盖章之后的位置比正文的最低端要高。

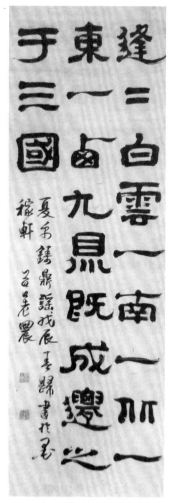

隶书条幅　郑簠

2. 隶书中堂创作

中堂一般是四尺整张的形式，多悬挂于古人的堂屋中间，故而称之为中堂。中堂的篇幅比较大，通常书写的字数较多，字形也比较大，书写中要避免字形笔法上的重复。中堂写成五行或七行的情况比较多，书写成偶数行的时候不会很多。五行中堂前四行的书写都是从头到底，最后一行的落款和盖章的模式有些类似于条幅。

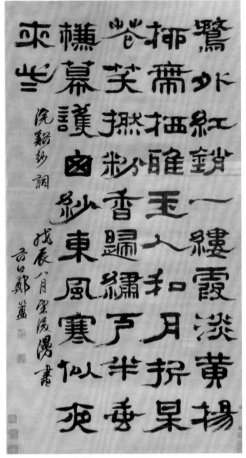

隶书中堂　郑簠

3. 隶书对联创作

　　对联是书法创作形式中比较特殊的一种，分为两个部分且要左右对称，是民间喜闻乐见的一种创作模式。对联的尺寸多是四尺或六尺宣纸竖着裁一半，分别用来书写上联和下联。上联下联的字数要相同，但是字形和大小上都要有很多的变化。上联下联的正文都要书写在宣纸的中间，两边的留白相对多一些，从而使对联落款的问题呈现出一定的复杂性。对联的落款难度相对而言比较大，可以落成一边款、两边款、三边款与四边款。而且每一种形式中又有很多的变化，比如说四边款形式又可以分为很多种类。初学对联的人对落款的问题一定要多加重视，当然如果对联的落款问题都已经解决，其他形式的落款基本上就一通百通了。

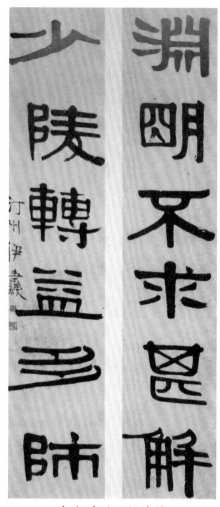

隶书对联　伊秉绶

4. 隶书斗方创作

斗方是四尺宣纸横着裁一半，恰好是方方正正的格式。斗方的内容要么书写四个大字，要么书写一百个左右的小字，其他的形式通常都不大使用。隶书书体写成斗方形式，一般是写成四个大字的情况比较多。四个大字要写满半张宣纸，首先每个字必须要写得大气开张，不能缩头缩脑畏首畏尾的。其次要注意字与字之间的留白不要太大，否则就会有散漫脱节之嫌。

<div align="center">隶书斗方　伊秉绶</div>

5. 隶书横幅创作

　　横幅一般是四尺或六尺宣纸竖着裁一半，然后横着来书写，因而竖向尺寸不大，但是横向尺寸会比较长。横幅在隶书书体里一般会写成三个或四个大字，四个大字通常是一行书写，也可以像伊秉绶一样不按照常规书写。四个大字的书写按照"大字难于写得密"的原则，要十分注意字与字之间的留白，不能给人以空白过多的感觉。而且四个大字不能写得同样大小，笔画多的字要略大，笔画少的字要略小，进而体现出四个字之间的起承转合关系。

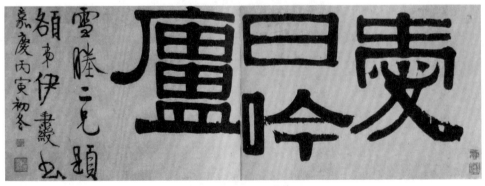

<div align="center">隶书横幅　伊秉绶</div>

6. 隶书扇面创作

扇面是一种很特殊的书法形式，传说古人随手在扇子上涂抹书写，然后逐步固定下来并形成自身独特的书写要求。扇面很有传统艺术的气息，暗含一种古香古色的意味。扇面可以分为折扇和团扇两种主要的形式。折扇就是一般的扇子形状，马公愚所书的隶书扇面就属于折扇。团扇的形状则是圆形的，很有一定的文化气息与历史韵味。折扇扇面的书写形式有很多种，可以根据书写内容等具体情况适当地加以调节。

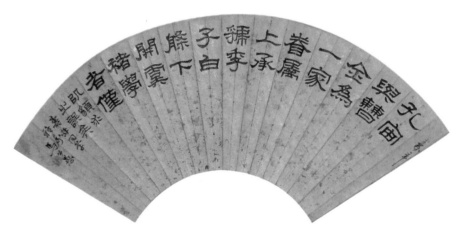

隶书扇面　马公愚

7. 隶书条屏创作

条屏是几条作品连在一起组合而成，有些类似于古人所用的屏风。书法条屏都是偶数的，比如四条屏、六条屏、八条屏、十条屏、十二条屏等。每一条的尺寸大小都是相同的，一般来说都是四尺或六尺竖向对裁后的大小。前面几条的书写都是从头到底，最后一条的书写模式类似于条幅的形式。条屏放在一起十分有气势，颇有一种排山倒海气贯山河的意味。

隶书四条屏　伊念曾